看這本就好！

最好懂的

2階＋4階
魔術方塊破解法

陸嘉宏 - 著

高寶書版集團

作者序

陸嘉宏

近年來隨著魔術方塊越來越流行，大家可能都有看過更高階的魔術方塊，而能夠完成三階之後，不少人會想要繼續挑戰四階以上，目前官方的正式項目中，包含了二到七階的魔術方塊，官方的表示方式為N x N x N Cube，以三階來說就是3x3x3 Cube，選手們平常會簡稱33、3x3或三階。

平常轉的三階方塊，指的是正方體的長寬高各分割成三份，因此四階的魔術方塊則是每個邊分割成四份，每一個面會有16張貼紙，作者還記得，當年朋友重貼七階方塊的貼紙，光是想像就覺得真累；但是自從前幾年官方修改了規則，彩色底的方塊也可以參加比賽後（指方塊本身有顏色，不需要另外貼貼紙），現在的選手已經不用再煩惱這個問題了，反而是想找有貼紙的方塊還不太容易。

本書為大家介紹的分別是：二階與四階的魔術方塊，也是最推荐給完成三階之後，繼續學習的項目；除了基本的方法外，二階與四階也發展出了非常強大的技巧，並且學習上的難度不會太高，沒能學會就實在是太可惜了。

在接觸之前，大家對於二階與四階方塊，會是怎樣的想法呢？四階方塊應該比較明顯，就是這一定很難；二階方塊就比較有趣了，可能有還不會三階的朋友，覺得很簡單就開始嘗試，結果發現跟想像完全不同，無論如何都無法還原，其實原因很簡單，二階方塊的總變化數是：3,674,160種，因此隨意嘗試當然是解不出來的（補充：四階變化數：7.4x10^45）。

從三階基礎到速解與盲解，再到本書的二階與四階方塊，作者一直以來希望能夠帶給大家的是，前後能夠銜接起來的方法，我們在每一個階段學會的技巧，將來一定會有幫助並且能派上用場；而除了方塊的內容之外，如同基礎書裡一開始提到的，不論是對大朋友或小朋友來說，魔術方塊是能夠增進理解力、記憶力與邏輯能力的益智活動；本書介紹的各種技巧，相信大家學習之後，在思維模式上，必定能夠得到相當大的提昇。

推薦序

魔方小天地老師現任小小店舖店長／pinpin老師

聽到陸嘉宏老師將出版入門新書，我立刻毛遂自薦能幫方塊界的前輩寫推薦序，也因為我是魔術方塊老師，想趁機看看能不能解決我遇過的困難。

解決了新手對二階的盲點：以往魔術方塊玩家會強調三階與二階是一模一樣的解法，但新手卻因為少了中心變得無所適從，而作者的解法跟其他人並不一樣，針對二階新手容易遇到問題去整理，而非反覆強調只要換三階就會二階，不管是會三階不了解二階的人，或完全不懂魔術方塊的人，也能找到自己的盲點去解決。

解釋了四階Yau的各類情況：對於速解這塊鮮少有人整理出所有情況或特殊解法，因為玩家在社群中會主觀認為「這麼簡單你應該要會」，但作者回歸到新手的角度去解釋各類組中心、組邊時可能遇到的難題，能幫助學習四階速解上遇到困難卻找不到解法的人。

這兩點是我認為幫助最大的部分，很高興看到方塊界的前輩再次分享自己教學上的心得，造福更多於水深火熱之中找不到出口的大朋友小朋友。

推薦序

2008亞洲魔術方塊錦標賽冠軍、2016亞洲魔術方塊錦標賽6x6季軍、現役7x7台灣單次／平均紀錄保持人、生涯累積獎牌合計110面，打破21次台灣高階魔術方塊紀錄／吳國豪

本書作者在14年前我剛開始踏入魔術方塊領域的時候，就已經是圈內家喻戶曉的大人物了。

還記得2008年在北區聚會時第一次見到嘉宏本人，第一眼對他的印象是個酷酷不愛說話的人，心想肯定是個嚴肅的前輩呢沒想到在幾句攀談之後便開始感受到極大的反差，他的幽默以及對於魔術方塊的熱愛在言語間嶄露無遺，嘉宏他熱愛鑽研魔術方塊的解法與原理，與一般的玩家不同，他不只是反覆的破解魔方來訓練自己，更多時間他總願意去探討每一個步驟後的原理以及差異，還能透過學習豐富的公式後將其優化，最後應用在實戰上，這點不單是在玩家身上少見，單論在職業選手中都是極其稀有的才能，我目前實戰上的很多技巧及轉法都是他教會我的呢！

嘉宏對於魔方的熱愛不只實踐在對於轉法的研析，他更樂意去與人分享自己的發現，並且因為他對於公式和原理的熟悉度比一般玩家都要高出許多，這點從他在盲解的成就便能知悉，盲解是所有項目中最需要龐大的知識量以及交錯思考的一種，而嘉宏他從我開始玩魔術方塊迄今還是該項目的台灣紀錄保持人，單從這一項成就看來我就不用再多做敘述了，龐大的知識量令他在教學時能夠很快地抓住學生的問題，並且他有能力由簡入深的把學生從初學狀態快速地拉往更高的層級，因為他做的不只是傳統填鴨式的教學，而是教會你一套概念，就好比武俠小說中的心法，只要融會貫通後便能發展成萬千絕世武功呢!!

目錄
contens

二階代號表

依照方向來命名，前F（Front），後B（Back），右R（Right），
左L（Left），上U（Up），下D（Down）。

大寫英文代號代表該方向順時針旋轉90度，如果代號右上角加一
點代表逆時針旋轉90度，若是在圖案後方加上（180）代表該方向
旋轉180度。
若是在代後後方加上2也代表180度，例：F2代表F面旋轉180度。

基本代號：

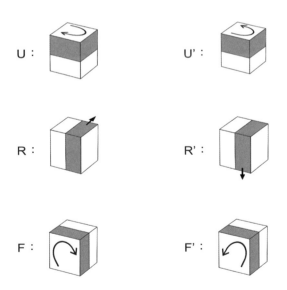

x :

x' :

y :

y' :

z :

z' :

Chapter 1
二階方塊基礎解法

1-1：二階方塊介紹

我們先觀察二階的魔術方塊的外型，左右轉動觀察整個方塊。

接著我們將白色朝上也觀察一次。

然後拿出一個三階方塊比較看看，有沒有發現什麼地方不一樣呢？

我是三階！

大家看到這一定覺得作者怎麼會問這麼好笑的問題，差別再明顯不過了；不就是，三階方塊每邊有三個格子，二階方塊每邊上只有兩個格子，這個答案還算不錯，相信當大家將二階方塊拿出的時候，一定有聽過周圍的人這樣說：哇！是四格的耶！對吧？

如果單純以立方體來看，的確是以一條線上切割成多少塊來區分二階、三階、甚至是四五六七階；有些朋友則是將整個面的格子數量當成了它的階數，雖然會覺得很好笑，但這時候希望大家還是可以耐心的跟朋友介紹，我們是如何區分，若是讓對方也有興趣加入我們，當然是最好的了。

回到主題，我們都知道方塊是一層一層解，而不是一面一面解，將方塊結構拆開來看，可以得知還原魔術方塊其實是將八個角，與十二個邊的零件重新排列回到正確的位置上，那麼我們看下面這兩個方塊。

如上圖圈起來的地方，可以發現他們外型完全相同，屬於三階方塊的其中一個角塊；右邊二階方塊其他零件，也可以分別對應到三階方塊的其他角塊，也就是說，上面問題最正確的答案是：二階方塊其實就是三階方塊的八個角塊。

一顆三階的魔術方塊，正好完美的對應了立方體要素中的：六個面➜六個中心點，十二個邊➜十二個邊塊，八個角➜八個角塊。

這個問題，我們在之後的四階魔術方塊還會再遇到，而這部份的二階方塊，因為相當於三階的角塊，因此我們當然可以使用三階的方法來處理，也是一層一層解，第一面或者是第一層，就只剩下四個零件，第二層只需要使用OLL角塊與PLL的角塊即可。

可能有人好奇，有沒有一階的方塊呢？

當然是有的，但是因為無法轉亂，自然也無法競賽，只有少數玩家自己手動改造出來當成裝飾品。

1-2：二階方塊第一面與第一層

第一面

如同三階方塊第一面，因為二階只有四個角，所以第一面的相同顏色也只有四片需要處理；如果已經會解三階，應該能夠直接完成第一層，這邊還是簡單介紹一些第一面的基本方法。

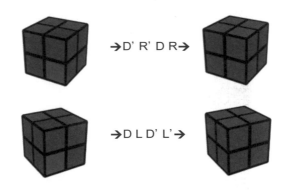

→D' R' D R→

→D L D' L'→

與三階角塊相同，先移開避免擋到打開的路徑，接著打開、放入、關上。

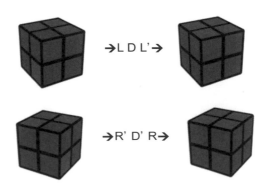

→L D L'→

→R' D' R→

目標在側面也可以這樣放上去,也因為只要三步,熟練後會比較快。

也可以將第一面的顏色擺在下方處理,其實就相當是三階進階解法,F2L中的兩種基本型。

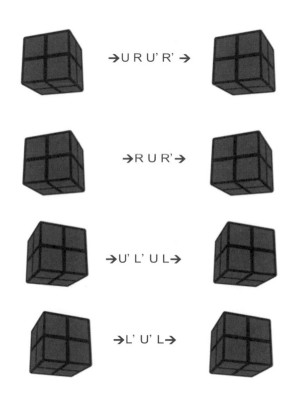

→ U R U' R' →

→ R U R' →

→ U' L' U L →

→ L' U' L →

不論基本解法或進階解法,若是將第一面或第一層擺在下方解,完成後第二層也在上方,可以省去將整個方塊轉上來的時間,一開始可能會比較辛苦,還是希望大家盡量去適應擺在下方處理。

第一層

完成一面後，方塊是左圖周圍顏色仍然是亂的，或是右圖周圍顏色
都相同呢？
旋轉方塊來看看吧。

將整個方塊轉動觀察，可以發現是白紅藍角與白綠紅角互相交換，這邊要注意，因為二階方塊沒有中心與邊塊提供參考，我們只能自己觀察相鄰的顏色，判斷角塊的位置。

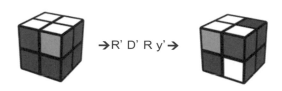

→R' D' R y'→

解法：先將白綠紅角塊拿出來，並將整個方塊轉到這方向。

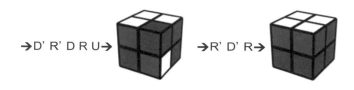

→D' R' D R U→ →R' D' R→

將白綠紅角放入正確位置，原本的白紅藍角塊自然會擠出來，再推U面對齊，最後從側面將白紅藍角塊也放入正確位置，完成第一層。

第一層另一種情況，一樣轉動整個方塊觀察。

這是對角交換的情況，如上圖，不論從任何方向看，箭頭處的顏色
都不同，這個概念，在後面的進階解法中會非常實用。

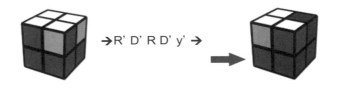

解法：將白綠紅角塊拿下來，並推到對面角塊的下方，箭頭處為白
色。

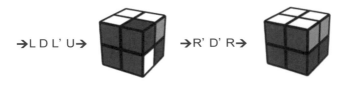

將白綠紅角讓入正確位置，原本的白藍橘角塊自然會擠出來，再將
白藍橘角塊放入正確位置。

方法其實有無數種，大家可以依照自己的喜好，來選擇拿出與放入
的方式。

1-3：二階方塊基本解法第二層

基本解法流程。

第二層OLL

二階方塊只有上下兩層，第二層也稱為上層，後面章節的進階解法，會將概念轉換成上下層；這邊我們還是暫時先稱為第二層，第二層的OLL基本上與三階的角塊OLL相同，但是可以更簡單一些。

 →R U R' U R U2 R'

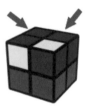 →L' U' L U' L' U2 L

順時針與逆時針的翻三個角（箭頭處為黃色），與三階做法完全相同。

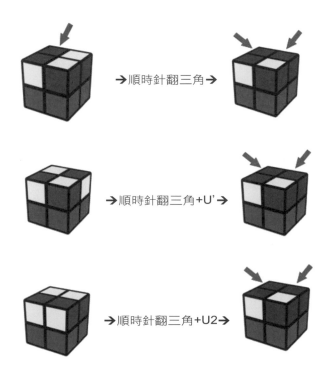

→順時針翻三角→

→順時針翻三角+U'→

→順時針翻三角+U2→

兩角型的情況（箭頭處為黃色），也是與三階相同，記得方向要擺正確，先做一次順時針翻三角，就會剩下另外一個翻三角要處理，只有中間對齊的U'或U2不同。

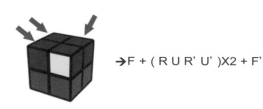

→F + (R U R' U')X2 + F'

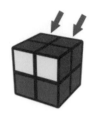

→ F + (R U R' U')X3 + F'

四個角都要翻的情況（箭頭處為黃色），原則上也可以使用三階的
方法，而上面的Pi型，原本我們是先做三階中，十字的勾勾加一條
線，因為二階方塊已經沒有中間層了，所以可以當成一條線，但是
中間的RUR'U'要兩次。

若當成三階來看也可以想像成以下OLL的情況（箭頭處為黃色）。

→ F + (R U R' U')X2 + F'

除此之外，前面提到了更簡單的做法，這邊也列出來給大家
參考，當然也希望話盡量能夠學起來（箭頭處為黃色）。

→ R U R' U' + R' F R F'

→ F R' F' R + U R U' R'

這兩個的剛好是互相倒過來，若對應到三階上，會是下列的OLL。

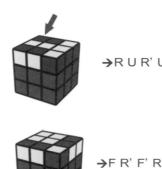

→ R U R' U' + R' F R F'

→ F R' F' R + U R U' R'

有沒有發現，這些情況對應到三階時，角塊的位置其實是完全相同的；以此類推，我們可以從三階中，角塊分布相同的情況，尋找出最簡單的做法，比如說兩角OLL另一個情況，如下（箭頭處為黃色）。

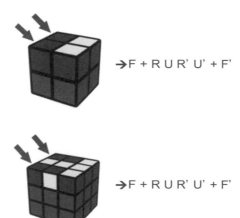

→ F + R U R' U' + F'

→ F + R U R' U' + F'

記得原本黃色朝前方部份，要調整成黃色朝向左邊，對應到三階上，發現剛好就是一條線的做法，這樣一來是不是簡單多了。

→R2 U2 R' U2 R2

最後是這個四角都要翻的情況（箭頭處為黃色），就無法在三階上找到對應的OLL了，這個做法只能使用在二階方塊上，很短也很簡單，當然一定要學起來囉！

補充：R2 U2 R U2 R2也可，挑順手的方向即可，作者自己是習慣上述的R2 U2 R' U2 R2。

第二層PLL

二階方塊的PLL部份就更簡單了，只有兩個情況。

鄰角交換，機率為2/3，如下圖我們轉動整個方塊觀察。

有沒有發現非常的熟悉，就是我們三階中換兩角。

 → R U2 R' U' R U2 L' U R' U' L

當然，因為二階沒有邊塊，所以只要是兩角兩邊的PLL幾乎都可以使用，比如說T型PLL也可以。

 → R U R' U' R' F R2 U' R' U' R U R' F'

以上情況都可以拿來處理鄰角交換，也一樣挑選自己順手的即可。作者喜歡使用的是，基本換兩角的J-perm（踢大象）的進階做法，想挑戰速度一定要學起來。

 → R U R' F' R U R' U' R' F R2 U' R' U'

對角交換，機率為1/6，如下圖我們轉動整個方塊觀察。

與鄰角的觀念相近，只要是對角型的PLL都可以拿來使用，但是對角型大多很難處理，一般通常會使用Y-perm，也就是俗稱風箏型的PLL來處理。

➔ F R U' R' U' R U R' F' + R U R' U' R' F R F'

當然如果還不會這個PLL，也可以同三階基本的角塊PLL做法，先隨意做一次相鄰兩角交換，之後必定剩下另外一組鄰角交換。

> 補充：嚴格來説還有第三種情況，就是OLL完成後，PLL也已經好了，機率為1/6。

Chapter 2
二階方塊進階解法

這個章節介紹的是，一個叫做「Ｏｒｔｅｇａ」的二階的進階解法，但是不會像三階的ＣＦＯＰ，需要學習上百條的公式才能完整運用；Ｏｒｔｅｇａ可以算是非常好學的二階速解法，學會以後如果對更進階的方法有興趣，也可以銜接的上；而且練習個幾天，最快速度就有機會突破十秒內，可以説是有趣好玩，又可以快速看到成果，作者才會強力推荐大家一定要學起來。

Ｏｒｔｅｇａ分成三個部分，分別是：底層完成一個面，上層完成ＯＬＬ，所有八個角的ＰＬＬ。

看起來是不是很奇怪呢？沒錯！這個方法一大重點就是要先做一個面，由於二階方塊八個角的ＰＬＬ非常簡單，只有五種情況，所以我們只需要先完成一個面就好，以下就開始介紹各個階段。

2-1：底層一個面

自由使用六種顏色做為第一層或底層顏色，在三階是一件非常困難的事，但是二階完全沒有問題；即使是基本的一層一層解，畢竟一個面只有四個角塊，在比賽規定的15秒觀察時間內，直接尋找最多同色的面，大多數的情況下，都可以找到簡單的做法，更何況只是要完成一個面，而不是一層。

需要注意的是，挑選好底層顏色時，最好在心中想一下，對面是什麼顏色，否則很有可能在做上層OLL時觀察失誤。

以下是幾個第一面的例子。

很明顯的R'就可以完成一面了。

也很簡單UL兩步完成，非常的直覺。

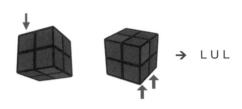 → L U L

如果是這樣呢？（箭頭處為紅色），拆開來看可以先動L2，左上
紅色歸位，再L'UL將右邊的紅色放入，但實際上先動一步L就變成
上面的例子了，總共只要LUL三步。

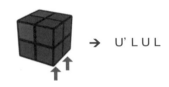 → U' L U L

如果是這樣呢？（箭頭處為紅色），直覺的做法是先L放入前方的
紅色塊，之後再花4~5步放入另一塊紅色；但事實上，先動U'就變
成上面的情況了，因此總共只要U'LUL四步，是不是快多了。

 （箭頭處為綠色），非常直覺L2即可。

 （箭頭處為綠色），也很直覺，U L2即可。

 → L' U L2

（箭頭處為綠色），先動L'將綠色拿到上層結合，就是前一個例子了；千萬不要動L先放入一個綠色。

 → U L' U L2

（箭頭處為綠色），先動U就是前一個例子了。

與前前例很類似，如果是剛學會F2L，常會聯想到右圖的做法(RUR'U')x3，但是在二階的情況下，只要先L2，將綠色兩片結合起來，再UL2一起放下去即可。

這幾個例子，主要是介紹做第一面時，要如何更簡單快速的思考方向，情況太多無法一一介紹，只要照著上面的思路，幾乎所有情況，都能轉變成基本的類型。

補充：進入OLL階段前先練習一下，在官方配色中，白黃、紅橘、藍綠分別在彼此對面；因此前面例子中第一面是紅色時，要提醒自己OLL觀察橘色，而第一面是綠色時，OLL則是觀察藍色。

2-2：上層OLL

上層或者頂層的OLL部分，原則上與一層一層的基礎解法，是完全相同的；在這一節就先帶大家先熟悉一下，各種不同顏色的頂層。

大家最熟悉的黃色上層，還記得前面講過的方法嗎？

→ F + R U R' U' + F'

（白底黃頂，箭頭處為黃色）再複習一次，擺這個方向就是一條線的做法了。

→ R U R' U R U2 R'

→ L' U' L U' L' U2 L

（黃底白頂，箭頭處為白色），很基本的順逆時針翻三個角。

 → R U R' U' + R' F R F'

 → F R' F' R + U R U' R'

（箭頭處為紅色），另外兩種翻兩角的情況，把這個簡單好做的方法記起來吧。

 翻四角的OLL，這個方向看比較清楚，朝前方的顏色當前腳，後方兩旁的顏色想像成後腳，是不是很像兔子？可以把這個情況記成兔兔型，當遇到時就想著，哦！是兔兔，會好記很多。

 → F + (R U R' U') x2 + F'

（箭頭處為紅色），再複習一下，可以想像成一條線，但是中間的R U R'U'要做兩次，別忘了最後的F'推回來。

 → R2 U2 R' U2 R2

（箭頭處為紅色），顏色朝前後，也是一樣複習一下這個簡單快速

的做法。

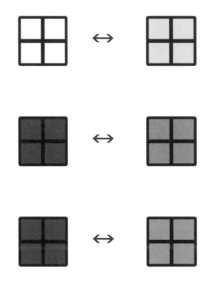

2-3：所有角塊PLL

還記得前面提到過，基礎解法中，上層的PLL分成：鄰角交換、對角交換、角全好三種；前一節的介紹裡，我們只需要先完成一個面，可能有些人看到這已經注意到了，第一面的排列分布，也會是：鄰角交換、對角交換、與角的位置全好，而全好的情況就相當是第一層已經完成，只不過呢，這邊要跳脫出一層一層的觀念，只需要記得底層的狀況即可。

由上可知，底層三種可能性，與頂層三種可能性，組合起來理論上會有九種情況，為什麼開頭會說只有五種呢？

首先我們將目標從錯誤的角塊，移到正確的角塊來判斷，鄰角可以想像成，一對角正確，而對角只要想像成全錯；接下來簡稱成：一對、全錯、全好。

底層➔一對　頂層➔一對　兩對型，機率：2/3 x 2/3 = 4/9

底層➔一對　頂層➔全錯 一對型，機率：2/3 x 1/6 = 2/18

底層➔全錯 頂層➔一對 一對型，機率：2/3 x 1/6 = 2/18
雖然發生的機率是獨立的，但是只要將整個方塊倒過來，就能使用
相同的解法，而一對型的機率為：2/18+2/18=4/18=2/9。

底層➔一對 頂層➔全好 換兩角，機率：2/3 x 1/6 = 2/18
底層➔全好 頂層➔一對 換兩角，機率：2/3 x 1/6 = 2/18
同上，機率是獨立的，但解法一樣，只要用前一章介紹過的，基本
型中的換兩角PLL即可，機率為：2/18+2/18=4/18=2/9。。

底層➔全錯 頂層➔全好 對角交換，機率：1/6 x 1/6 = 1/36
底層➔全好 頂層➔全錯 對角交換，機率：1/6 x 1/6 = 1/36
也是一樣，機率獨立，但解法相同，基本型中的對角PLL，
選手都很討厭這個情況，因為做起來最慢，幸好機率很低：
1/36+1/36=2/36=1/18。

底層➜全錯　頂層➜全錯 機率：1/6 x 1/6 = 1/36

第五個也是最後一種情況了，全部都錯的，對齊顏色後會如上圖，看上去很整齊像是一條條的柱子；到目前為止，將機率加起來好像還少了什麼？

底層➜全好　頂層➜全好 機率：1/6 x 1/6 = 1/36

就是很幸運的全都已經好了，可惜機率也很低，只有1/36。

除了全好以外，以上五種情況中，基本方法的PLL類型我們已經會了，也就是說，只要再學另外三種情況的做法，就可以使用Ortega來速解二階方塊了，接下來介紹這三種情況。

全錯型：　　　　　　　　➜　　R2 F2 R2

三步就完成了，只可惜與全好機率一樣是1/36，非常少遇到。

一對型右上：　　　　　➜　　x R U' R + U2 + L' U L'

一對型左上：　　　　　➜　　x L' U L' + U2 + R U' R

一對型至少要會兩個方向，判斷上要注意，一對擺在下層時，比如上圖情況，相連的是藍色，將上層的藍色對齊後（會有兩片藍色，任選即可），將藍色面朝上，缺口朝右則往右丟，缺口朝左則往左丟，之後接U2再往反方向丟出。

補充：想像RUR'是一個往右邊丟出去的動作，L'UL'則是往左；此外，可以用丟出的概念，將右下與左下共四個方向都練起來。

兩對型： → R2 U R2 + y' U2 + R2 U R2

機率最高的兩對型，做法很好記，一定要練熟；將兩對擺向自己先做一次R2UR2，接著整個方塊逆時針動90度再加U2（這裡容易忘），最後再接一個R2UR2。

兩對型後面： → R2 U' R2 + y U2 + R2 U' R2

如果想要更上一層樓，後面的做法也可以練起來，省去轉動整個方塊的時間。

補充：兩對型有時候上下層正確的顏色是不同的，要自己判斷對齊，如下圖。

補充：如果一對型發生兩個面可以挑選時時，代表遇到的是兩對型，並不是一對型，請對齊再處理，如下圖。

2-4：判斷技巧與實例練習

Ortega這套進階解法，有三個步驟，前面章節提到過的，在處理第一面時，腦中稍微有個印象，OLL的頂層顏色；OLL完成到PLL階段時，因為是一次處理好全部八個角塊，很可能必須整個方塊重新再看一次，才能準確判斷是哪一種情況

要再更進步一些，可以試著在第一面時，除了留意頂層顏色外，也稍微注意底層的分布，是一對、全錯、還是全好，如此一來當OLL完成時，我們只需要觀察頂面，就可以判斷出PLL了。

而其中一對又分成四個方向，這裡作者愛用的小技巧是，一面完成時，就按照情況在心中默念：左邊一對、右邊一對、前面一對、後面一對、全好、全錯。當然念出來也是可以。

更進一步的說，我們的目標是15秒的觀察時間就判斷出來，以下先列出一些判斷技巧。

先看頂層，全好的很明顯，有兩對以上顏色連接。

一對的情況時，如果是右圖這側，非常明顯就不多說明；左側的圖則可以觀察對角的顏色是否相同，如圈起來處同為藍色，因此是左邊一對的情況。

而對角的情況，如上圖，不論從任何方向看，對角的顏色都不同。

這個技巧在《極速更進階！魔術方塊技巧大全》中有介紹過，而同樣的方法下層也適用。

底層也一樣，兩對以上顏色連接必定是全好。

一對，同上層看圈起來處判斷。

全錯，同上層，對角顏色皆不同。

接下來我們就進入實例練習吧，二階方塊的轉亂代號只有R、U、F，大家可以先思考原因，最後面會有答案。

例1：U' R2 F2 R' U' R U' F R' U2

打亂後觀察，找到藍色最多。

調成這方向，藍色擺在下方，可看出L'UL完成一面。

從上方看，放入後橘色會朝前方，前面一對。

剛開始要判斷出底層分布，可能會有點辛苦，慢慢來就好；先從找到第一面最多顏色，到想好第一面的做法，如果情況允許再試著判斷底層的情形。

放入後果然是前面一對。

而剛才我們底層做的是藍色，所以頂層要找綠色（箭頭處為綠色），這情況剛好是逆時針翻三角：L' U' L U' L' U2 L。

還記得剛剛我們判斷了底層是前面一對，頂層很明顯可以看出也是一對，位置也正好對齊，因此直接做兩對型：R2 U R2 + y' U2 + R2 U R2。

 別忘了最後的對齊。

 推U2完成。

補充 1：兩對型一開始發動時，就可以從配色判斷最後的對齊方向。

補充 2：因為觀察方便，作者喜好將底層一對擺前方。

例2：F U' R2 F' U F R2 F U'

藍色看起來相連最多，x'觀察上面的藍色。

類似前面的第一面教學，RUR2三步完成一面。

放入後，從底層的對角顏色判斷出是全錯。

事實上在觀察時，如果發現兩面以上是對色（圈起處），必定是全錯，這類技巧可以等未來夠熟練再研究；回到這一轉，底層是藍色，觀察綠色的頂層OLL，很明顯是逆時針翻三角（箭頭處為綠色）　U+翻三角。

翻完後觀察一下頂層情況，發現是一對。

x'轉到這方向，一對型左上PLL，往左上缺角丟出　L' U L' + U2 + R U' R。

完成。

例3：U' F2 U R' F R' F R' F'

打亂後方塊後，很明顯的白色最多。

將方塊整顆轉動至這方向，類似前面R2U'R2完成一面。

底層是白色，自然的頂層OLL就是黃色了；此外同上一例，白色的周邊可以發現藍綠對色兩組，因此底層是全錯，這部分難度較高，也是可以等夠熟練再回來研究。

黃色OLL是四角的兔子型，U + F +(RUR'U')x2+F'。

另外，這時候看底層對角不同色，也可判斷出底層為全錯。

大致可看出是全錯型，先推U2對齊看看。

果然，一條條柱子，最簡單的R2F2R2。

完成。

解答：二階方塊中動作L'與R，因為沒有中間層，方塊會完全一樣，同理UD、FB也是，因此二階打亂表只會有RUF。

2-5：更進階方法簡介

還記得前一節的這個例子嗎？

事實上在這個階段，就可以預測出頂層黃色會是全錯，在三階方塊中稱之為COLL或OPPCP；而二階方塊因為沒有邊塊，因此相同的角塊情況，通常會有更簡單的做法，稱為CLL，比如說前面學到的，另外一個翻四角的OLL就是了。

➜　R2 U2 R' U2 R2

實際上，可以透過觀察黃色以外的頂層顏色，判斷完成後的角塊分布情形，如上例，左右側顏色分別相同，則角塊會全好。

➜　F + (R U R' U') x3 + F'

若是如上圖分布，前後顏色分別相同，則是做我們初學的公式會全好；如果做R2U2R'U2R2，則會全錯。

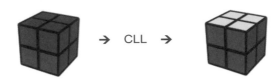

因此，當底層全好，只要利用CLL就可以使頂層也直接全好，完成整顆方塊；當然了，雖然聽起來很棒，畢竟是更進階的解法，這邊就簡單介紹一下，CLL總共有40種情況，事實上也的確等同三階COLL的數量，大家先做個參考就好，如果真的對二階非常有興趣再研究即可。

可能有人已經想到，這樣子我們不就又要跳回到第一層嗎？
還記得Ortega的PLL提到過，底層的角塊也是有三種分布情況，全好對應到的是CLL，另外兩種產生出相對應的進階法，稱為EG；底層一對型→ EG-1，底層全錯→ EG2，而又因一對型機率較高，所以選手大多會先學EG-1。

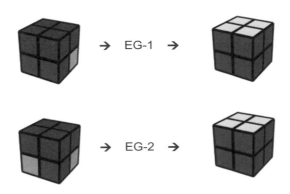

等同於CLL，EG-1與EG-2數量也是40個，當遇到EG-2的情況時，有些選手也會利用Ortega中的上下全錯方法，將底層從全錯調整

全好，因為只需要三步，或者是在做底層時就想辦法避開；世界級的選手使用上述方法，平均可達到兩秒以內，世界紀錄等級更是越來越接近一秒；此外，單次紀錄通常是該次打亂後，只要四步就可以還原，當然了，也要有夠強的實力，才能夠觀察出來，只不過作者常跟朋友開玩笑：比起觀察，更難的應該是能在0.5秒左右拍完計時器。

補充：比賽規則包括，隨機打亂後，必須至少四步才能還原。

Chapter 3

四階方塊基礎解法

四階代號表

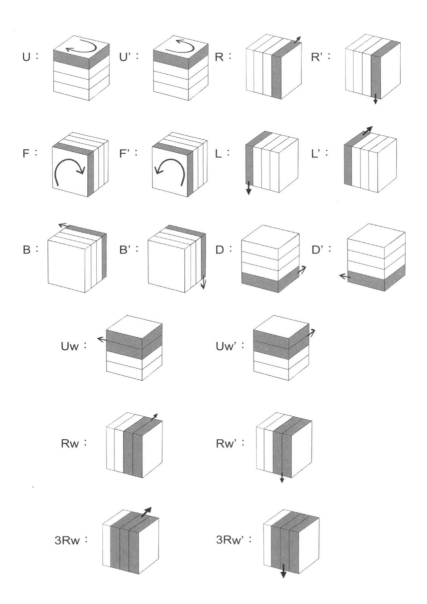

一開始接觸四階方塊時，會因為三階是一層一層解的，很開心的將四階第一層也給完成了，到第二層就完全的卡住，而且非常困擾，包括作者當初也是如此。

但能夠做出一層還是很不錯的，代表對方塊有一定的基本功力；一層層解不能說是錯誤的方法，只是步驟多、速度又慢。

還記得前面提到過的，正立方體有六個中心面，八個頂點，與十二個邊，分別對應到三階方塊的所有零件，在四階會如何呢？

中心面如上圖，相同顏色總共有四片需要組合。

邊塊如上圖，原本的十二個邊，相同顏色則會有兩片，比方說圖中的黃紅、黃藍與紅藍邊塊都分割成了兩部分。

將思考方向轉變一下，如果我們先把中心組合起來，再將所有的邊塊兩兩一組也組合在一起，剩下會是什麼呢？答案是：三階方塊。

這個方法稱為降階法，如果手上有完整的四階方塊，也可以使用三階方式打亂，觀察打亂後的方塊，是不是所有的中心與邊塊都是組合好的；此外，四階以上的所有高階方塊都可以使用降階法，當然了，越高階的方塊，中心與邊塊的數量也就越多。

3-1： 四階中心

先從中心開始，偶數階的方塊，比如說四階、六階，因為沒有中心點，因此我們必須將中心相對位置記起來；剛開始學習時，可以先擺一顆三階方塊在一旁做為參考。

白色朝上時，從綠色開始往右看會是綠➔紅➔藍➔橘➔綠；基本上，只要記得與白色面的相對位置即可，與後面的進階解法有關，此外這也是三階的第一層十字的相對位置，建議一定要記起來。

接著就從第一個中心開始，在這之前大家也可以試著摸索看看。

3-1-1： 第一個中心

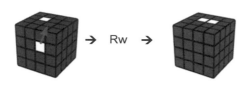

先完成一條線，如果沒有則先組出一條線，再將一條線擺直。

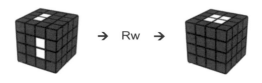

中心通常是完成一條，再一起放入會比較容易。

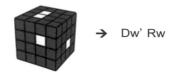

如上述，結合起來再一起放入。

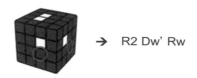

正面缺角在右下圈起處，右側的白色事先調整到右下位置再組合。

 → Rw F Rw

如果在下方也是一樣，先在中間組成一條，再一起移上去。

 → Rw' D Rw2

另一種情況，也可以在底層組成一條後，一起回到上層。

 → Rw' F' Rw

如果是已經有三片相連的情況，其實也是一樣做法，只能拆一片去組合成一條，再一起回到上層；如上圖示，必須正確找到缺口位置，箭頭表示右下的白色是拆開部份，而左側圈起的一條線不能受影響。

 → U2 Rw' F' Rw

像這個情況，先推U2後成為上面的例子；F2 + Lw F' Lw'也可以，
依照當下順手的做法即可。

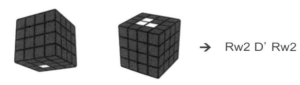

→　Rw2 D' Rw2

另外一片白色在底層時，也是一樣概念，Rw'改成了Rw2。

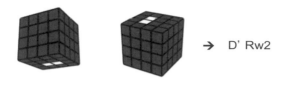

→　D' Rw2

上面例子是不是有點像二階第一個面，底面一條組好後，擺到右邊
再往上移。
缺口位置如何擺放，一定要認真的分辨清楚，其他的面也會應用
到。

補充：在這個階段需要移動中間層時，會如同轉動代號，都是一次
動兩層，外圈一起動不會影響到我們的目標，也比較快。

3-1-2： 對面的中心

完成一個中心後，接著要處理的是對面的中心，前面小節先完成了
白色中心，因此我們下一個要處理的是黃色中心；大家可能會好
奇，先完成其他的不行嗎？當然可以，只不過，若是先完成了相對
的兩個面，剩下的四個面會剛好在中間一圈，處理起來方便很多；
並且以進階解法來說，必定要先完成的中心是，白黃兩個對立面，
這時候先把焦點集中在對面的中心吧。

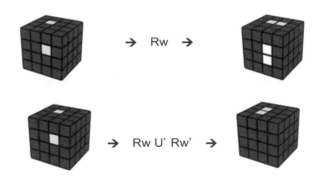

對照第一個面的情況，只要動 Rw 上去即可，但是從第二個面開
始，必須考慮到第一個面的情況，U' 將黃色一條閃到側面，使第
一面的部份還原回去。

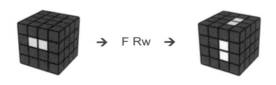

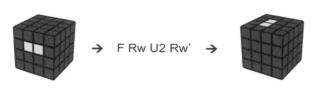

→ F Rw U2 Rw' →

如果已經有一條黃色則優先處理，先轉成直線，放上去後會類似上例，所以也一樣將黃色一條推U2轉閃到另一側，使第一面的部份能夠還原。

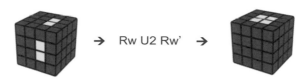

→ Rw U2 Rw' →

有時候運氣好，另一條也剛好完成，擺成如上圖中位置，一樣放上去後，推U2閃到另一側，再使原本部份還原回來。

→ Lw F2 Lw' →

也可以想像成類似三階第一層做法，打開➜放入➜關上，其實過程完全相同，按照自己喜好即可。

→ Dw' Rw U2 Rw' →

通常是分散的，需要自己組成一條，放上去方式相同。

→ Dw R' Dw' Rw U2 Rw' →

比較麻煩的是像這個情況，只能移到其他的面，調整好位置才能組成一條。

3-1-3： 中間的其他中心

到這裡可能有些人已經發現，先做上下兩個面的好處了；接下來處理中間一圈的四個中心面。

首先我們將方塊擺成橫的，如上圖；建議盡量將白色中心擺在左手邊，將來可以更容易銜接上進接解法。

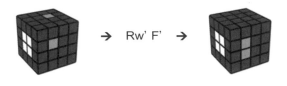

→ Rw' F' →

也是一樣一條一條的組合起來，中間第一個面也是較自由的，養成好習慣，組出一條後擺成直的。

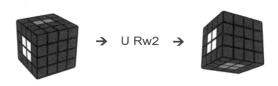

繼續往上找其他綠色，左圖綠色一條在底層，另外一條已經組合好，只要移到右側直接放下去，綠色中心就完成了。

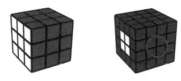

這時候可以拿出三階，或者其他方塊來對照；如上圖，白色在左邊，綠色底層時，圈起處應該為紅色，

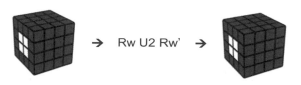

也是一樣先組一條，第二個面開始，必須受到限制，避免影響到底層已經完成的綠色中心，打開➔放入➔關上。

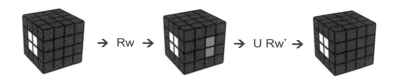

像這樣的情況，組好一條同時放進去。

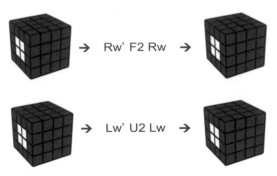

兩種做法其實完全一樣，也是避免影響到底層綠色，打開➔放入
➔關上。

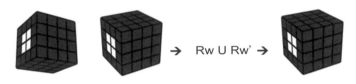

此時紅色在底層，綠色在背面；常見的情況是，剩下的紅色部份都
在最後兩個面，先在其他的中心組成一條紅色。

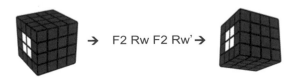

再如同前面做法放入。

將方塊翻過來檢查，綠紅中心已經完成。

再次對照其他方塊，最後兩個中心，圈起處應為藍色，而上方則是
橘色，最後只剩下列幾種情況了。

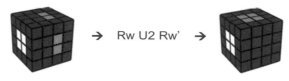

→ Rw U2 Rw' →

最簡單的情況，也是打開　放入　關上。

→ Rw U Rw' →

藍色已經有三片，這時要注意直條以外的那片（箭頭處），組合同
時放入。

→ Lw' U2 Lw →

→ Rw U' Rw' →

相反藍色只有一片，只能分兩次處理，先將直條打開➜放入➜關上，
再接上例的做法。

剛好兩個顏色放反，也是要分兩次處理。

最麻煩的情況，也是只能分兩段處理，先組合一條同時放入，就會成
為三片藍色的情況。

最後將整個檢查一遍，是否跟對照用的方塊相同，中心相對位置都已
經正確且完成，正確的話就可以進入下一個章節了。

注意：即使是選手，偶爾也會放錯中心，如果三階十字出問題時，可以檢查一下中心相對位置是否正確。

補充：先完成的一條，盡量擺在左側，除了對進階解法有幫助外，一般人慣用手為右手，轉速通常也比較快。

3-2： 四階組邊

組完中心之後，進入組邊階段，如上圖所示，我們的目標是由左圖進行至右圖，可以發現所有的邊塊，都是由兩部份組成；當然上面只是舉例，現階段並不需要按照中心顏色排列，分別將所有邊塊的同顏色組合起來即可。

3-2-1： 組邊基本概念

下面進入組邊的教學，先從最基本的情況開始（箭頭處為白色）。

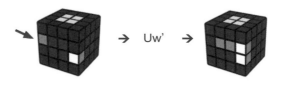

可以明顯看出，是白綠邊塊的兩個部份，先將他們組合起來。

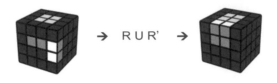

中心這時候被破壞掉了，先將組好的白綠邊塊拿到上方。

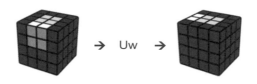

再將中心還原，這邊只推中間層或推上兩層都可以，除非有特別需求，否則一次推兩層比較輕鬆。

這樣我們就組好一個邊了，放上去的動作，如果懂F2L，其實就是將CE pair拿出來。

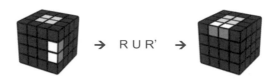

也就是說，偶爾會遇到運氣不錯的情況，已經組合起來的邊塊，就像在對我們說哈囉！這時候只要直接移至頂層即可。

如下圖，如果頂層已經放滿四組邊塊了怎麼辦？

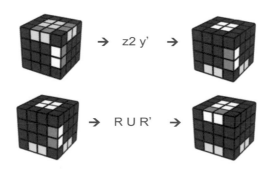

只要將整個方塊倒過來，就會又有另外四個位置，可以安置組好的邊塊；或者可以理解成，頂層與底層共有八組位置可以擺放。

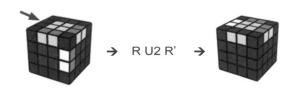

頂層空位在箭頭處，放上去時也要注意，可以通過U層轉動來調整，將組好的邊放入空格中；總之不能把已經完成的邊塊拿下來，這樣就沒意義了，也可以想像成，將未完成、錯誤的邊塊拿下來。

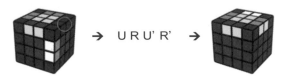

以這情況來說，空格在圈起處，如果直接轉R，沒有未完成的邊塊可替換，因此先將空格推至其他位置；這個例子是將空格移到頂層的前方，過程剛好是F2L中將CE pair放入的方法。

組邊的基本概念，只要記住一個原則：將完成的部份移置安全的地方（上下層），未完成的部份回到到中間層，並將中心還原。

3-2-2： 組邊挑選技巧

組邊塊時，通常需要我們自己去尋找，這小節介紹幾個挑選與判斷的技巧。

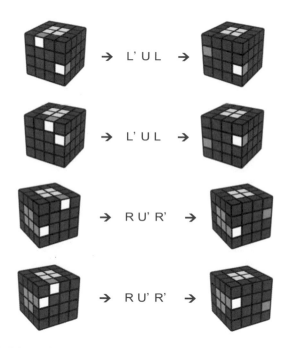

以上四個例子，都是移到中層後，成為基本的情況；仔細觀察後會發現兩個小規律，可以幫助我們觀察與尋找目標。

１：相同顏色朝前方（這些例子剛好都是白色）。
２：距離最近或最遠（如下圖箭頭）。

不符合以上兩個條件時，只要換方向就會符合了，以下為過程詳細
整理。

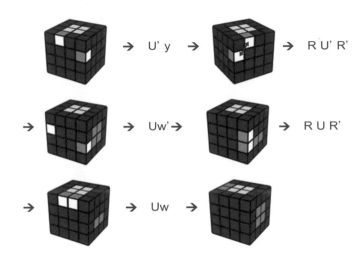

另一個方向：

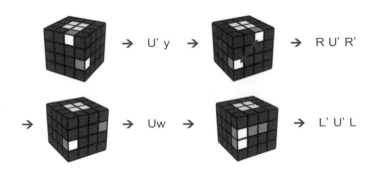

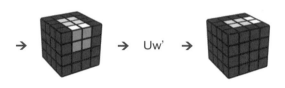

一些其他情況，邊塊偶爾會在比較麻煩的位置。

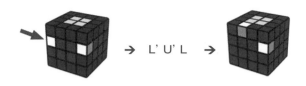

（箭頭處為綠色）平行時，將其中一個移至頂層，就成為前面的情況。

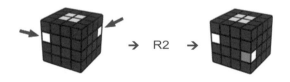

（箭頭處為綠色），平行且距離很遠時，180度過來就成為基本情況。

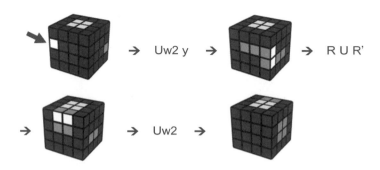

箭頭處為綠色，只要分別在不同層，即使距離很遠也可以直接組合起來，記得中心也要推Uw2還原。

3-2-3： 最後四個邊

有了前面小節的基本功，應該至少能夠完成頂層與底層總共八組邊塊，剩下最後四組都在中間該如何處理？首先來看前兩組。

上圖為白綠組邊的基本型，觀察方塊背面，假設已經有兩組邊已完成，接下來我們將基本型處理完成。

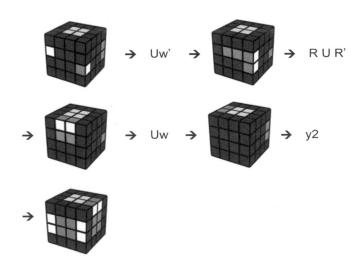

流程如上，可以發現，將白綠基本型完成後，背面原本的兩組邊並不會受到影響；由此可知，除了頂層與底層外，背面也是安全的位置

另外、如果頂層已經滿了，可以先將完成的邊塊移到背面，這樣頂層就會出現空位可擺放，如下例。

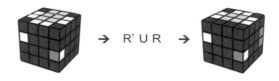

將頂層一組邊塊移至背面，發現頂層前方位置空出了。

綜合以上，頂層底層加上背面，總共可以放置十組邊，剩下最後的兩組會有下列兩種情況。

1：兩條平行線

上圖從不同方向可以看出，剩下白綠與白橘兩組邊塊要處理，如箭頭所指，剛好是兩條平行線，以下是解法。

 → Uw' 這裡想像成先借一步。

 → R U R' 　同時兩種顏色都有的中間部份移上去。

 → U' F' U F 　換一個方向放回，使其反過來。

 → Uw 　最後將一開始借的步返回。

 → 完成。

2：兩條交叉線

一樣從不同方向可以看出，剩下白綠與白橘兩組邊塊要處理，如箭頭所指，是兩條交叉線，解法與前例概念完全相同。

→ R2　只要轉180就成為前面例子了，只是距離較遠。

如上圖所示，從不同方向可以看出，原本交叉線變成了平行線。

→ Uw2 y　距離較遠，這次借步必須180度。

→ R U R' U' F' U F　一樣拿出之後換方向放回。

→ Uw2　將前面借的步180度還回去。

→ y2　方塊轉過去確認另外一組邊。

 → 完成。

前面反過來放的例子，以三階方塊來看，如下圖白綠邊塊，變成綠白邊塊。

以下是其他較快的做法。

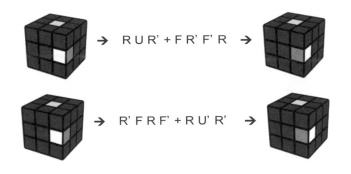

→ R U R' + F R' F' R →

→ R' F R F' + R U' R' →

實際上這兩個是互相倒過來的做法，效果相同，依自己順手即可。

因此原本例子也可以簡化成如下。

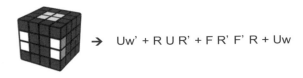

→ Uw' + R U R' + F R' F' R + Uw

 到這裡我們手上的方塊應該像左圖，所有的中心
與邊塊都組合完畢，接著進入三階部份。

補充：圖例只是為了方便表示，現階段邊塊的位置排列應該是混亂
的。

3-3： 降為三階處理

中心與邊塊組合完成後，大家可能已經發現了，如同開頭所說，組合好的中心都可以對應到三階方塊的中心，而組合好的邊塊也可以對應到三階的邊塊，這部份不需要多做解釋，剩下的就是一顆三階的方塊了。

 → 剛組完邊可能像這樣亂七八糟。

 → 完成十字。

 → LBL完成第一層。

 ➔ LBL完成第二層，或者F2L直接完成前兩層。

補充：在四階看起來是完成前三層，但我們要想像成三階的前兩層。

 ➔ 第三層或頂層的OLL。

 ➔ PLL完成整顆四階方塊。

上述是四階中的三階部份完整流程，其中邊塊部分比較需要注意，以下先舉第二層為例子。

 ➔ LE' L' U L E L' ➔

若使用改良後的E層做法，在四階方塊也可行，只是要一次推動中間兩層還是稍微麻煩些，建議將傳統做法也學起來。

降為三階後要開始習慣，將同色一組邊塊看成是三階的一顆邊塊。

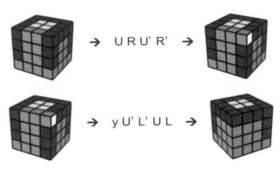

傳統做法在上方將角塊與邊塊結合，再一起放入，由於邊塊是兩顆組合成的，放入的部份也成為了1X1X3的區塊。

頂層OLL階段如下。

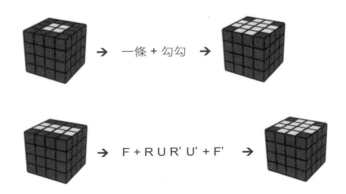

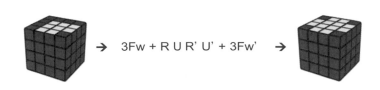

$$3Fw + R \, U \, R' \, U' + 3Fw'$$

可以發現，一條、勾勾、十字都變胖了，此外要注意的是勾勾型，
3Fw代表一次往下壓三層；在三階中f代表兩層，由於四階邊塊是
兩顆組成的，所以原本兩層的勾勾型，在這裡要改成三層。
補充：如果只壓兩層，會把組合好的中心與邊塊破壞掉，這時候立
刻將動作還原上一步，重新檢查哪部份出錯了。

角塊部份，不論OLL與PLL都不受影響，因為不論幾階的方塊（當
然一階除外），角塊都是八個不會變，剩下PLL邊塊部份。

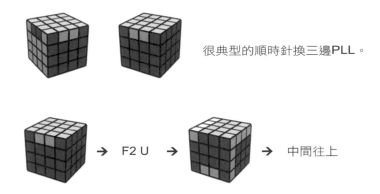

很典型的順時針換三邊PLL。

$$F2 \, U$$

中間往上

接下來原本的M'，或者中間層往上推，一次要動中間兩層。

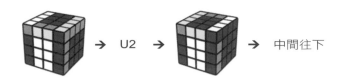

$$U2$$

中間往下

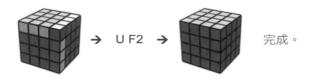 → U F2 → 完成。

如果是使用純**RU**做法，則完全不受影響。

 → R2 U R U R' U' R' U' R' U R'

同理，十字對換**H-perm**，鄰邊互換的**Z-perm**，如果使用的是會動
到中間層的公式，也是一樣要同時推中間兩層。

如同前面補充的部份，降為三階之後，原則上，不能破壞已經組好
的中心與邊塊，除非遇到特殊情況。

3-4： 特殊情況處理

剛學會四階，經常出現這情況，很像門牙。

四階方塊，因為結構的關係，會遇到兩種特殊情況，是三階方塊不會遇到的；上圖為第一個特殊情況會在OLL階段遇到，如下。

只有一個邊要翻。

三個要翻，只有一個黃色朝上。

左右分別以三階做為對照，可以看出是三階方塊完全不會發生的情況，如果出現這些情況，代表有一顆邊塊裝反了。

當然，PLL完成後，再來處理這討厭的門牙也可行，只是會麻煩許多，建議在OLL階段就判斷出是否有門牙，提前解決掉。其實這情況通稱為單邊反轉，門牙只是一個玩笑，卻讓人印象深刻。

以下是單邊反轉的公式。

 → Rw U2 Rw' U2 Rw U2 Rw U2 Lw' U2 Rw U2
Rw' U2 B2 Rw2

看到這串大家應該頭暈了，作者在這幫大家分解一下；首先注意公式內容，都是左或右動90度加上U2（180度），所以我們只要記得，LR左右只要動完必定銜接頂層U2，還要注意所有的左右都是兩層的Rw與Lw。

將整條公式拆分成四段：**右上180右下180 + 右上180兩次 + 左上180右上180右下180 + 後面180右180收回**

再省略180簡化成：右上右下+右上x2+左上右上右下+B2 Rw2收回
最後面的B2 Rw2可以改成x' U2 Rw2，動作完全一樣，依照自己順手為主。

先x'轉方向，最後兩步也可以明顯看出，是使白色部份回到右下方。
再複習一次，**右上右下→右上右上→左上右上右下→白色收回**。
可能還是不太容易，多練習幾次照著口訣，一定能記起來的。
到這邊大家可以安心一些，第二個特殊情況非常容易，PLL階段才會遇到的對邊互換。

轉動整個方塊觀察，發現也是三階不會出現的情況，如果發生代表
零件裝錯了，但是在四階方塊卻是有可能遇到的。

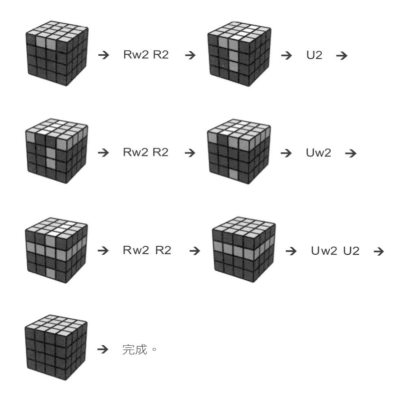

口訣：180 U2 180 Uw2（兩層）180 Uw2 U2（U的中層）。
Rw2+R2表示中間層的右側轉180度，有點類似十字PLL的記法。
中間銜接全都是Rw2+R2，只要記先U2➜Uw2➜中U2。
補充：最後先兩層再一層的U2，倒過來也可。

Chapter 4
四階方塊進階解法

這一章要介紹的是，稱為Yau的一個方法，目前全世界選手中，九成以上都是使用這個方法；雖然說是進階解法，但並不會像當初學習三階方塊，進入到速解法時，需要面對的挑戰來的大。

這個方法實際上，我們只是純粹將執行的順序，稍微做一點改變；意外的是，經過這一些變化後，速度上卻可以有相當大的進步。

改變的順序分別是：白黃中心➔白色十字三組邊塊➔其他中心➔十字最後一組邊塊➔剩下八組邊塊➔降為三階且白色十字已完成。

由上可知，進階方法無論是基本的LBL，或者進階的CFOP都能夠上手，；以下章節分別介紹調整後的順序，與一些實作上的技巧。

補充：建議先學會四階的基本方法後，再開始研讀。

4-1：白黃中心與三組十字邊塊

這一節的重點在白色三組邊塊，白黃中心可參照前一章的基本方式。

還記得基本方法處理中心時，必須按照正確位置擺放，白色十字部份也是相同的原理，一樣是建議盡量將順序記起來，剛開始不熟悉時，也可以先拿另外的方塊作為對照。

如上圖，綠色朝前方時，上方是紅色，而後方箭頭處為藍色；這階段可以任意挑選三組白色邊塊完成，只要按照正確順序擺放即可，接著以白黃中心完成後情況為例子。

類似三階中的十字階段，將焦點集中在白色邊塊的零件，尋找相同顏色的兩個部份。

這是一個很基本的例子，當然也可以用前一章的方法，先推Uw結合後拿上去；但是如同中心部份曾提到的，利用中間一圈未完成的部份會比較自由，所以這個情況先擺直會輕鬆很多。

擺直後花一步組合好，而且不需要擔心，被破壞的中心部份需還原。

注意白色放入的方向，如同三階的十字階段，接著繼續尋找下一個。

箭頭處為白色,假設找到了白紅邊塊組,也是基本情況,同樣先組合起來。

照這情況,紅色應該要在綠色後方,因此先將完成的白綠邊塊移至下方。

放入正確位置。

同樣要注意方向,這方向比較清楚,白色之後是紅色。

若是白藍邊塊，因藍綠在對面，組好的白藍邊塊正確位置也是白綠邊塊對面。

延續前面例子，第三組十字若是橘色，則要放到綠色前面。

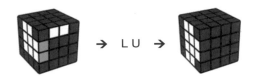

若是藍色，則要放到紅色後面。

這幾個情況都是基本類型，只需注意顏色順序即可，但是通常不會這麼好運，以下整理幾個常見的情況。

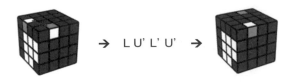

觀察白橘邊塊，在基本解法中，同一面顏色不同（這例子是U面箭頭處），使其中一片躲起來，另一片移至對面就成為基本型了；注意不能動L'往上躲，會影響到已經放入的白紅邊塊組。

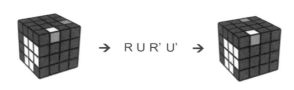

這類型在另一個方向也一樣，此時右側黃色面是自由的，R'往下躲也可以，而若是往上躲剛好是fsc或sexy move。

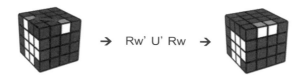

同樣顏色朝上且距離遠的類型，比起第三章的基本方法，這裡先往下躲，另一片過來可直接組好。

如果是距離近的情形，必須借助B面，成為基本型。

→ L' B' →

前面距離較遠的例子，也可以利用B面來完成，雖然會慢一些，但較好記憶，可以等足夠熟悉後，再考慮改用更快方法。

→ B2 Rw2 →

類似最後兩個邊的情況，在這裡只要將其中之一轉180度，就會成為較遠的基本型。

→ F2 Rw2 →

如果B面已經有完成的十字（圈起處），也可以動F2避免影響到。

白色十字的前三組邊塊，只要稍微調整都能成為以上情形，這階段最需要注意的是，如上一例，要避免影響到已經完成的部份，這時可以動L面調整，一定會有空位供我們使用。

十字階段也是Yau解法中，最需要適應的部份，剛開始學習時，找尋的速度很慢是正常情況，隨著練習漸漸熟悉後，整體速度將會有非常大的提升。

4-2：完成中心與十字

4-2-1：完成中心

完成三組十字的邊塊後，接著要先處理其他的四個中心，而十字部份缺的最後一組，正好可以當成空槽使用，輔助我們完成中心部份。

這階段也要避免影響已完成的部份，盡量將空槽擺在頂層，使U面就能夠自由應用。

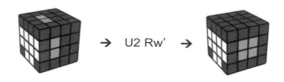

方法大致上與基本解法相同，也是以直條方式放入；如上圖，U面與右側黃色面都可以自由使用。

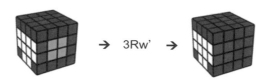

將完成的綠色往下放，向前繼續尋求下一個目標。

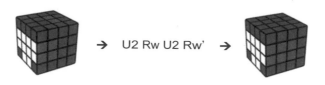

如同基本解法的中心，第二個面開始，也要避免影響到已完成的第一個面。

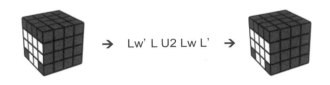

從左側放入也可，只是比較麻煩，因為要動到中間層，所以盡量將直條擺在左邊。

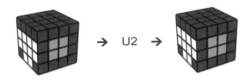

如上圖，綠色完成時剛好有直條的紅色，可以先移至左側。

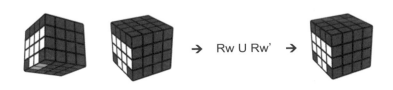

另一個紅色直條需要組合時，將空槽移至頂層，先組成直條；剩下的就是前面例子了，可以動x+L或者3Rw，同樣是為了調整空槽至U面方便處理。

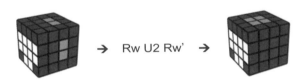

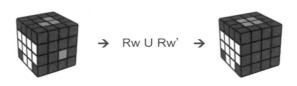

→ Rw U Rw' →

最後兩個中心,也是將空槽移至頂層**U**面,就與基本方法相同了。

4-2-2:完成十字

中心完成後,接著是十字的最後一組白色邊塊,延續前面例子,假設最後一組是白藍邊塊。

下圖的基本型(箭頭處為白色),前一章的方法,直向也可以執行。

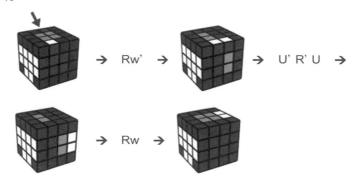

→ Rw' → → U' R' U →

→ Rw →

同樣先組合,移至頂層或底層,因為白色面位置已經是正確的,此時只能先移至黃色面,將中心還原後,完成十字的最後一組邊塊。

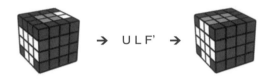

最後再以三階的十字做法即可。

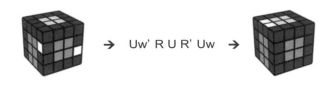

同一個情況，也可將方塊擺正處理。

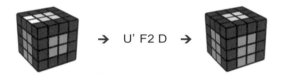

同樣將最後一組十字邊塊放入。

最後一組的所有情況，無論橫向或直向都能處理，可依照自己喜好
或習慣；如下圖例，可以擺正後當成最後兩組邊塊的情況處理。

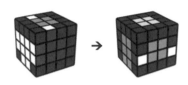

這一小節的最後，介紹幾個實用技巧，可以熟悉整個Yau的方法後，再來學習即可。

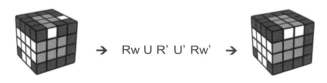

→ Rw U R' U' Rw' →

有點類似**fsc**的做法，只有第一步要推兩層。

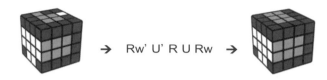

→ Rw' U' R U Rw →

後方的同樣情形，做後方的**fsc**，同樣的第一步要推兩層。

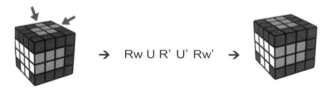

→ Rw U R' U' Rw' →

同色朝上距離近的情況（箭頭處為白色），做法剛好與前一例完全相同，第一步推兩層的**fsc**（箭頭處為白色）。

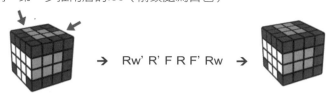

→ Rw' R' F R F' Rw →

同色朝上且較遠時（箭頭處為白色），可以想像成先兩層**Rw'**，再接T字OLL後四步。

4-3：組合剩下的邊塊

目前為止，我們手上的方塊應該是，六個中心與白色十字已完成，接下來要處理剩下的八組邊塊；這一節打算帶給大家串解的技巧，組邊的效率將會大幅度提升。

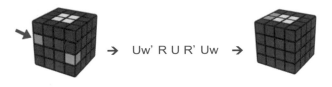

$$→ \ \text{Uw' R U R' Uw} \ →$$

上圖例子，很基本的組邊情況（箭頭處為綠色），試著觀察圈起處的顏色。

$$→ \ \text{Uw'} \ →$$

如上圖，圈起處為紅綠邊塊，此時可以先尋找另一片紅綠邊塊。

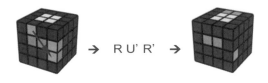

$$→ \ \text{R U' R'} \ →$$

此時可以將目標放在頂層的紅綠邊塊，如上箭頭所指，放入的同

時，完成的綠橘邊塊，自然會被趕至頂層。

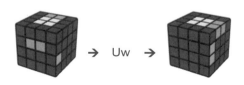

將中心還原後，連帶的也組好了紅綠邊塊，這就是串解的一部份。

串解可以同時完成2組、4組或6組；早期選手們使用基本方法時，通常是拆成642或是6222來完成，但若是只剩下八組邊，很容易出現特殊情況，反而礙手礙腳，因此發展出往回三組的方法，下面直接舉例。

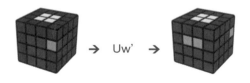

白色十字完成後，首先觀察箭頭處是藍橘邊塊，中心先借用一步Uw'。

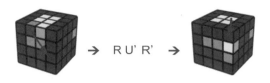

如同前面例子返回時的情況，將另一片藍橘邊塊放入，如左圖箭頭指向處，同時繼續尋找右圖黃綠邊塊。

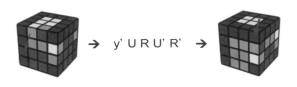

黃綠目標位置如上左圖箭頭所指,如右圖箭頭,繼續尋找第三組邊。

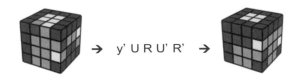

設定好三組的順序後,將一開始中心的那一步還原。

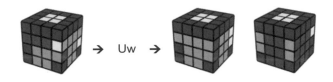

可以發現同時完成三組邊,而且也解決掉背後的兩組(右圖為從後方看)。

最後用前面介紹的,一去一回二串的方式完成所有邊塊,延續前例,繼續尋找黃橘邊塊。

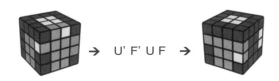

要找的是黃橘而非橘綠，注意放入的方向，同時已完成的紅綠邊塊
自動被趕到頂層。

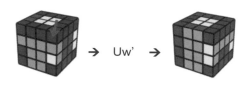

如箭頭處，繼續尋找橘綠邊塊。

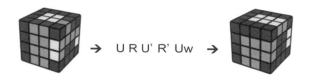

放入並還原中心，剩下最後兩組或三組；兩組時使用基本方法最後
兩組即可，三組時則必定剩一次串解可完成（即一去一回）。

最後補充幾個常見的特殊情況。

中心借用一步後，發現剛好兩組互相卡住怎麼辦？上圖為黃藍與黃
綠邊塊。

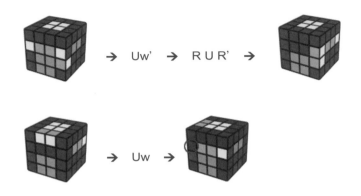

只要再多借一步即可，將組好的邊塊移至頂層，返回後繼續從圈起處往下尋找，同樣在周圍先完成三組。

如果第三組的目標，卡在第一組底下時怎麼辦？如下圖為各方向。

第一組藍橘已放入，第二組黃紅也已放入，但第三組黃橘則卡在圈圈處。

這情況只能先完成兩組，接著處理黃橘，同時尋找圈圈處的顏色，往下延續。

4-4：十字已完成的三階

前一節將最後八組邊塊處理完畢後，剩下的部份與基本方法已無差異，已經完成的十字，則是Yau的最大優勢；因為組完邊塊後，並不會給我們多餘的時間觀察十字，通常會比三階十字慢很多，而若是使用CFOP速解法，更是可以直接從F2L起步。

到這裡進階的方法已經介紹完畢，學習三階速解法時，剛開始秒數反而會變慢，這是一切進步的必經過程，不過Yau這套方法很神奇的，剛上手就可以幾乎追平原本的速度；而且即使是剛學完基本方法，也能夠立刻銜接的上，最後作者鼓勵大家一定要好好學習。

高寶書版集團
gobooks.com.tw

CI 152
看這本就好！最好懂的二階+四階魔術方塊破解法

作　　者　陸嘉宏
主　　編　吳珮旻
編　　輯　賴芯葳
美術編輯　黃馨儀
排　　版　賴姵均
企　　劃　何嘉雯

發 行 人　朱凱蕾
出　　版　英屬維京群島商高寶國際有限公司台灣分公司
　　　　　Global Group Holdings, Ltd.
地　　址　台北市內湖區洲子街 88 號 3 樓
網　　址　gobooks.com.tw
電　　話　（02）27992788
電子信箱　readers@gobooks.com.tw（讀者服務部）
傳　　真　出版部（02）27990909　行銷部（02）27993088
郵政劃撥　19394552
戶　　名　英屬維京群島商高寶國際有限公司台灣分公司
發　　行　英屬維京群島商高寶國際有限公司台灣分公司
初版日期　2019 年 10 月

國家圖書館出版品預行編目 (CIP) 資料

這本就好！最好懂的二階＋四階魔術方塊破解法 /
陸嘉宏作 . -- 初版 . -- 臺北市：英屬維京群島商高
寶國際有限公司臺灣分公司, 2021.08
　　面；　公分 . --（嬉生活；CI152）

ISBN 978-986-506-174-6（平裝）

1. 益智遊戲

997.3　　　　　　　　　　　　110009913

磁力定位創新設計 (魔)

內裝磁鐵 超大容錯 速解比賽適用

RS3M 2020版 100元

含調整配備 雙調系統

穩定 爆 手速

魅龍4M 80元

新手入門 平穩滑順

魅龍2M 160元

進階挑戰 結構穩定